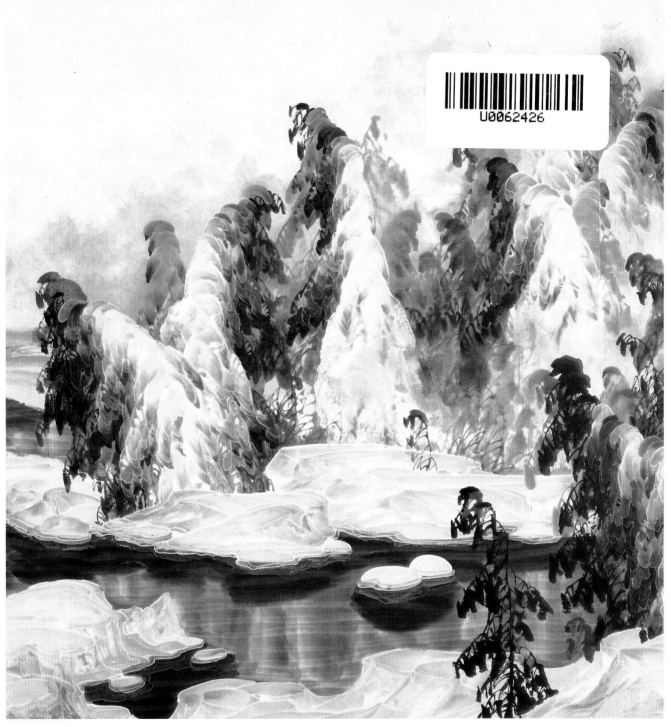

雪岭寒溪图 于志学

概述

　　中国画是我国传统文化的瑰宝，是自成体系的东方艺术。在中国传统绘画中，我们的先人把雪景单独提炼出来，使雪景画成为中国画一个专门的分支。

　　传统雪景画的技法主要是通过两种方法表现雪景：一是用留白托物等方法表现静态的雪景，二是通过弹粉的方法表现动态的雪景。两种方法中前者是间接的画雪方法，最适合表现中原和江南清寒小雪的雪意，不适宜表现塞外的冰天雪地。后者是借用白粉，不用水墨表现雪景。中国传统雪景画及历代画家从没有表现过"冰"，我经过几十年的艺术实践，创造了冰雪山水画。它是用中国的水墨直接表现冰雪的崭新技法，冰雪山水画的面貌和风格与传统的雪景画截然不同。

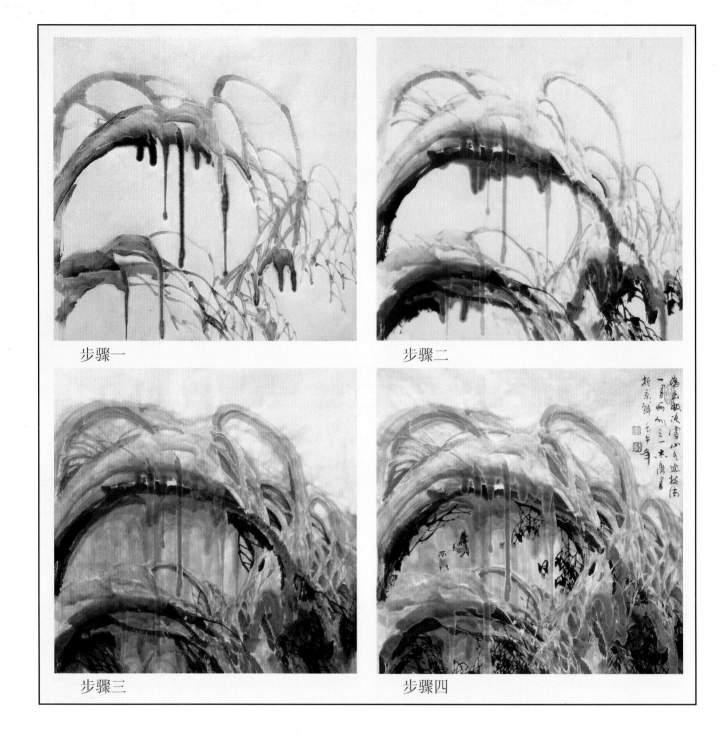

步骤一

步骤二

步骤三

步骤四

表现冰雪世界,要抓住几种基本的冰雪物象的特点及表现方法,这样即可触类旁通。我现将四种基本的冰雪物象的表现讲解如次。

树挂技法解析——滴白法

冰雪山水画打破了传统中国画固有的仅以水作为调和剂的思维定势,在原有水的基础上加上矾,使之产生出矾水水痕线的效果,因此在创作前要准备好矾水。

树挂是北方冬季十分奇妙的秀美景观,应用冰雪山水画的滴白法和重叠法可以较为理想地表现大自然的鬼斧神工。

步骤一:画前景树挂时,在宣纸背面用狼毫蘸矾水和淡墨,笔尖下垂,通过倒锋、逆锋用笔,产生出半流半淌、有屋漏痕之感的效果。

步骤二:在宣纸的背面用矾水蘸重墨画前景背光树挂。

步骤三:用清水蘸淡墨在宣纸的背面画第二层树挂,边画边渲染。

步骤四:正面整理。在正面补充背面的不充分之处,用清水、重墨提枝条,画其他配景物象。

中国画技法新解

触类旁通

冰雪山水

于志学　编著

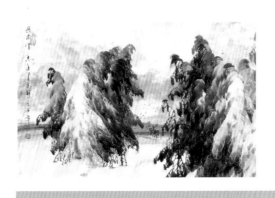

安徽美术出版社

目 录

图书在版编目（CIP）数据

冰雪山水技法一览 / 于志学编著. —合肥：安徽美术出版社，2003.1
（触类旁通：中国画技法新解）
ISBN 7-5398-1064-5
Ⅰ.冰...　Ⅱ.于...　Ⅲ.山水画－技法（美术）Ⅳ. J212.26

中国版本图书馆CIP数据核字（2002）第108118号

中国画技法新解

触类旁通

冰雪山水　　　　　　　　　于志学　编著

安徽美术出版社出版
（合肥市政务文化新区圣泉路1118号出版传媒广场14F　邮编：230071）
新华书店经销
安徽美达制版有限公司制版
合肥晓星印刷厂印刷
开本：889×1194　1/16　印张：2
2003年2月第1版　2009年11月第2次印刷
ISBN 7-5398-1064-5
定价：15.00 元
若发现印装质量问题影响阅读，请与承印厂联系调换。

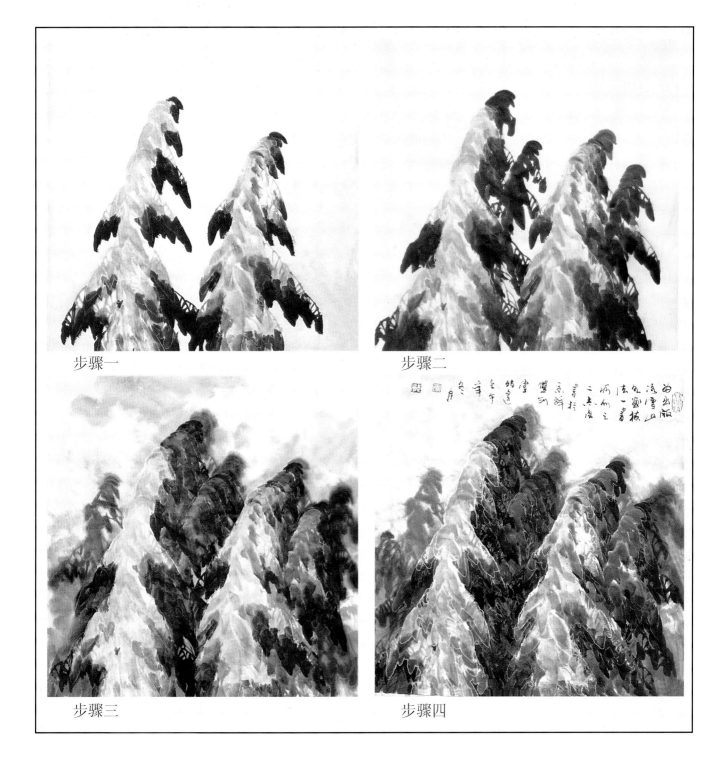

步骤一

步骤二

步骤三

步骤四

雪松技法解析——重叠法

冰雪山水画可以表现各种落雪的树木。东北林海雪原中的松树是冰雪山水画常表现的物象。

步骤一：在宣纸的背面倒锋用笔，用矾水蘸墨画出前景第一层雪松。

步骤二：在背面用矾水、重墨、石绿画第二层雪松。

步骤三：在背面用清水、花青画第三层雪松，边画边渲染。

步骤四：正面整理，用重墨提松枝。

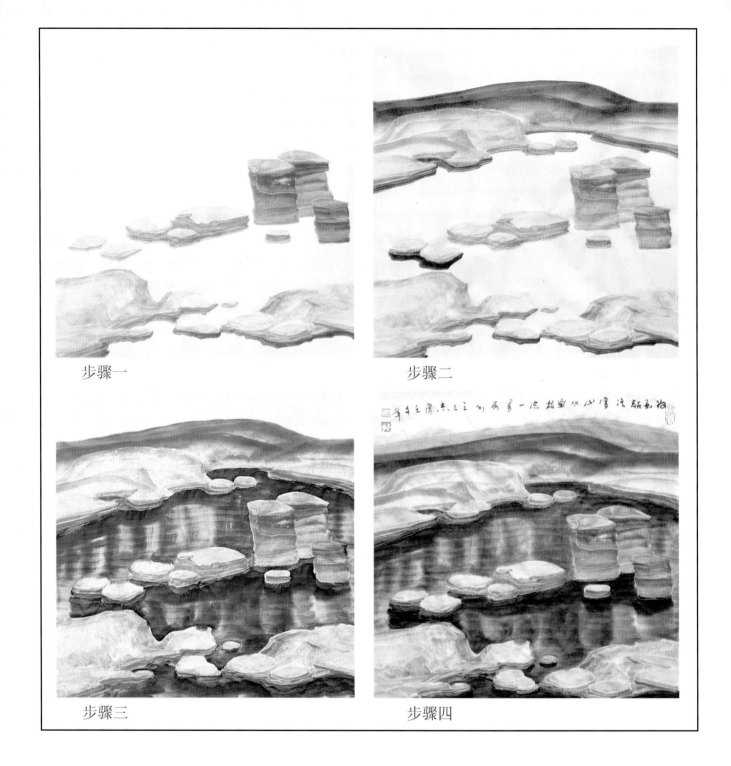

步骤一

步骤二

步骤三

步骤四

雪丘技法解析——泼白法

画雪丘用传统的方法难以表现，因为雪后的丘陵没有什么可皴的纹理，很难以笔墨表现。冰雪山水画用泼白法和重叠法来解决这一难题。

步骤一：画近中景雪包。在宣纸的背面用矾水蘸淡墨画出雪包，然后用重叠法层层堆积。

步骤二：画远景雪丘、雪包。在宣纸背面用大笔，最好是提斗，以矾水、重墨和石绿，倒锋用笔纵横挥毫来表现雪野中的雪包和大面积平整雪原。

步骤三：画河水。在宣纸的背面用清水、墨、花青画河水。

步骤四：正面整理。在正面用清水、花青渲染、整理。

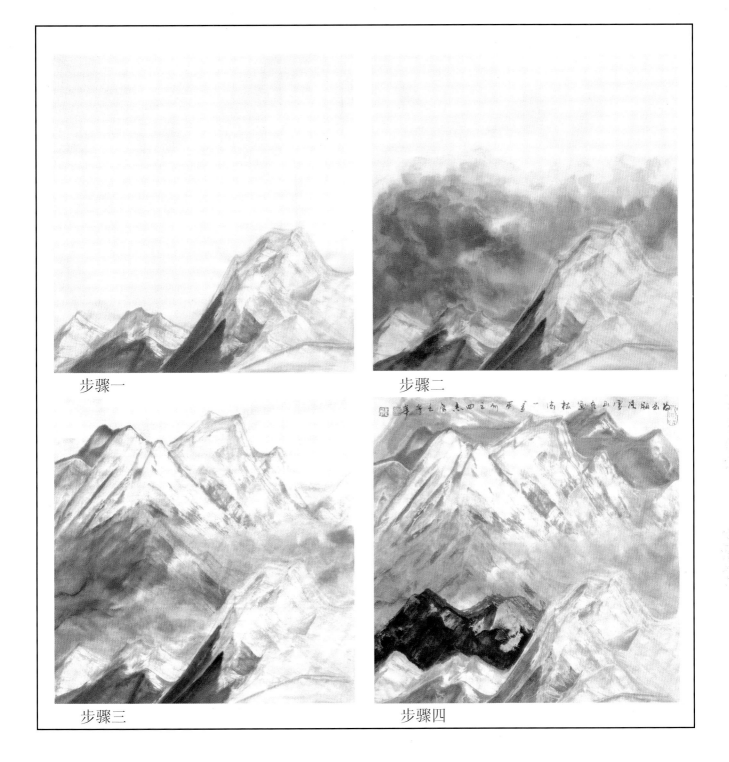

步骤一

步骤二

步骤三

步骤四

冰山技法解析——排笔法

冰山和冰川没有颜色，很难用墨表现，传统中国画中没有表现冰山、冰川的画法。画冰山时主要通过冰山自身的光影、明暗、肌理、云雾以及风吹形成的雪线来表现。

步骤一：画前景冰山。在宣纸的背面，从冰山的底部画起，用排笔法，一层层推进。

步骤二：画云雾。为了画出冰山的空间感，在背面用清水、花青渲染画出山岭之间的空间。

步骤三：画第二层冰山。仍在背面用矾水、淡墨画第二层远山，注意山与山之间的咬合关系。

步骤四：正面整理。在正面用清水、花青画远山、云雾加以整理。

炫晃山川

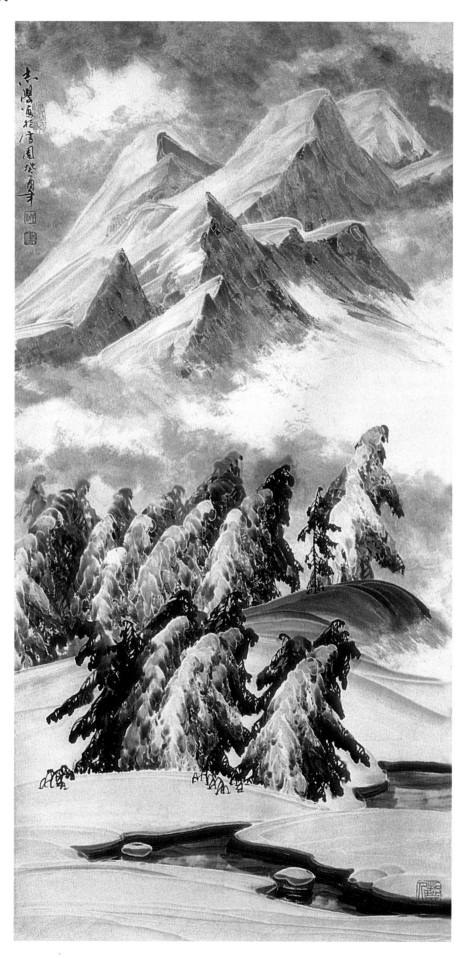

于志学

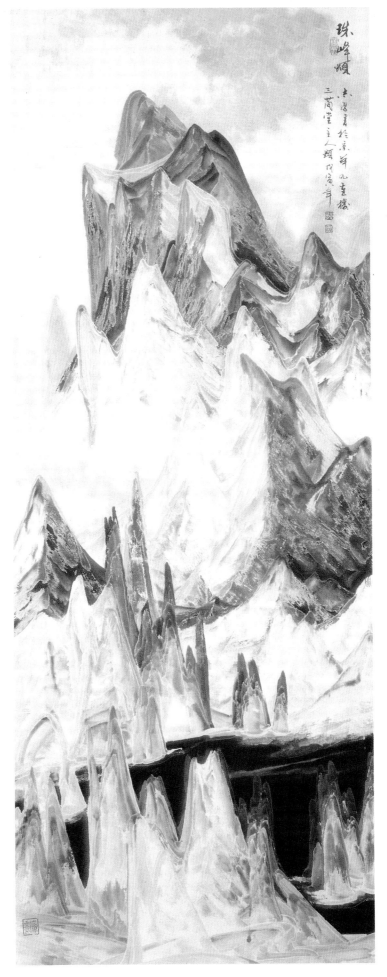

于志学

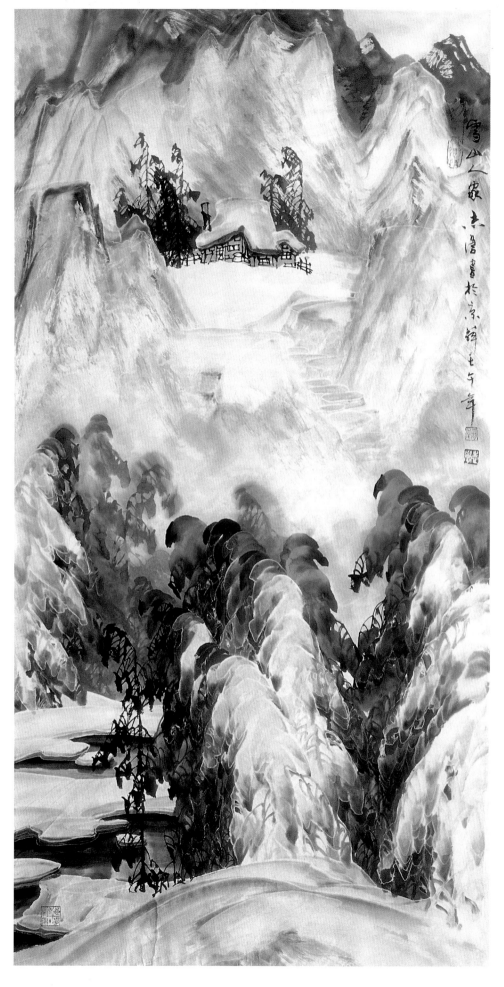

于志学

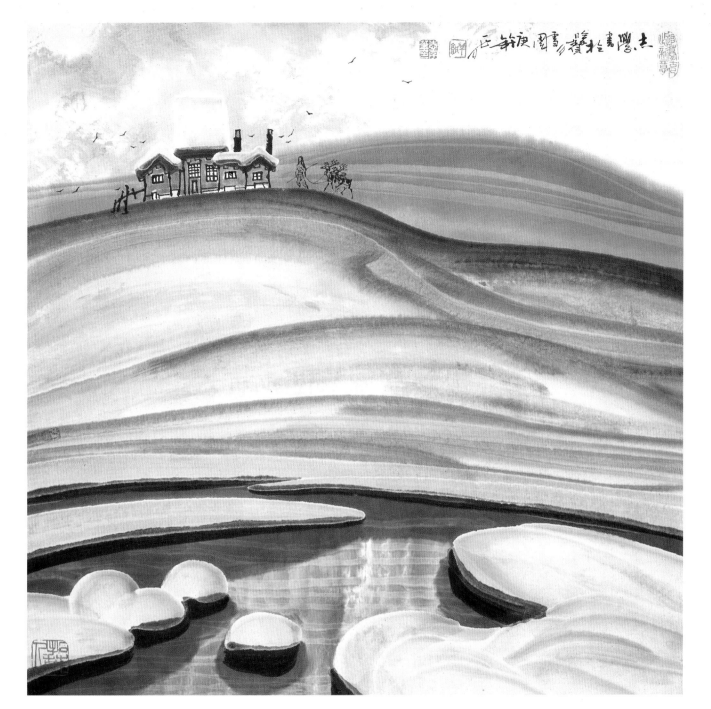

牧归 于志学

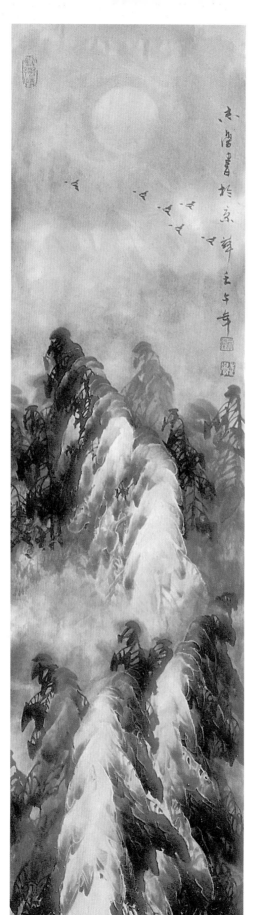

月晕雪霁

于志学

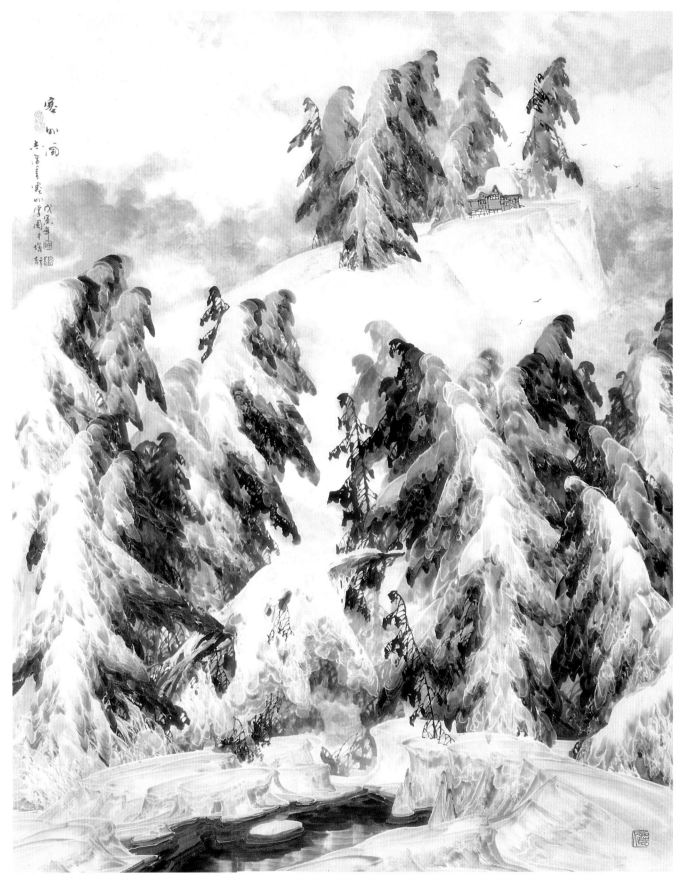

回雪流风　　　　　　　　　　　　　　　　　　　　　　　　　　　　于志学

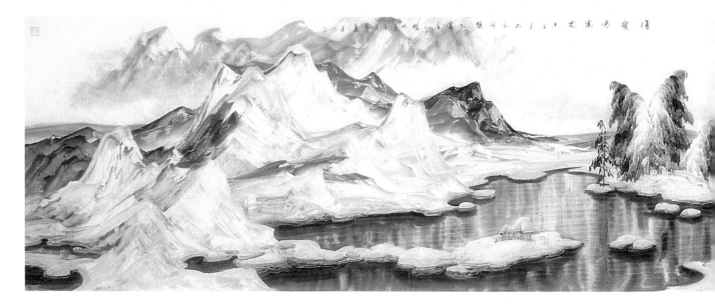

寒江图

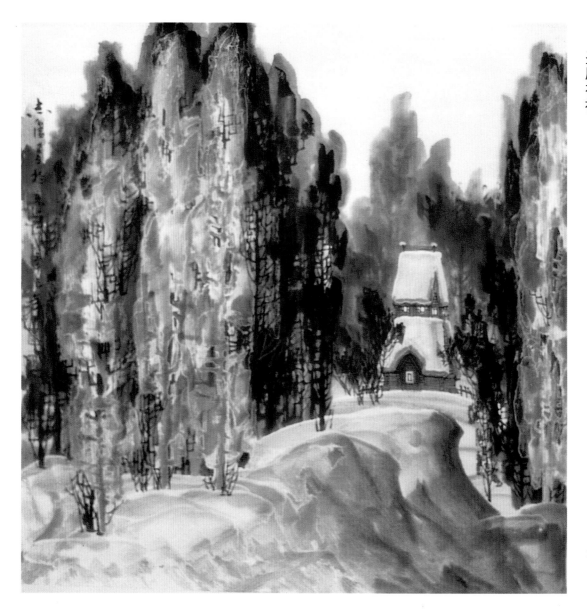

圣殿祈祷

于志学

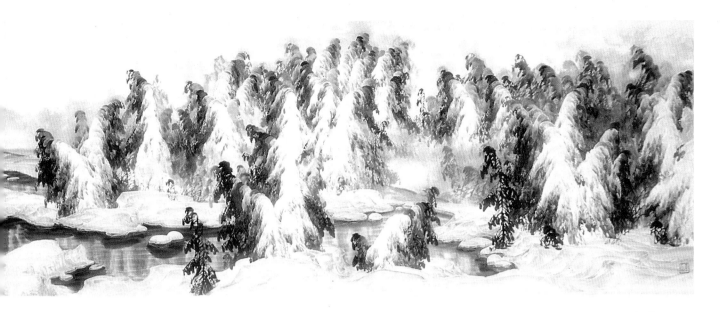

于志学

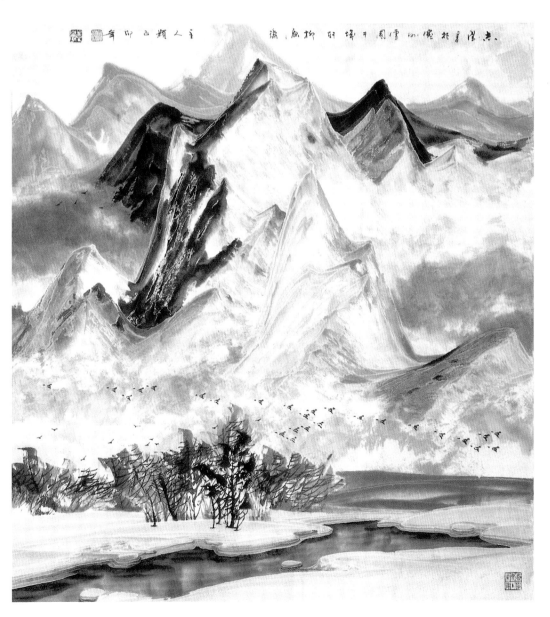

于志学

春

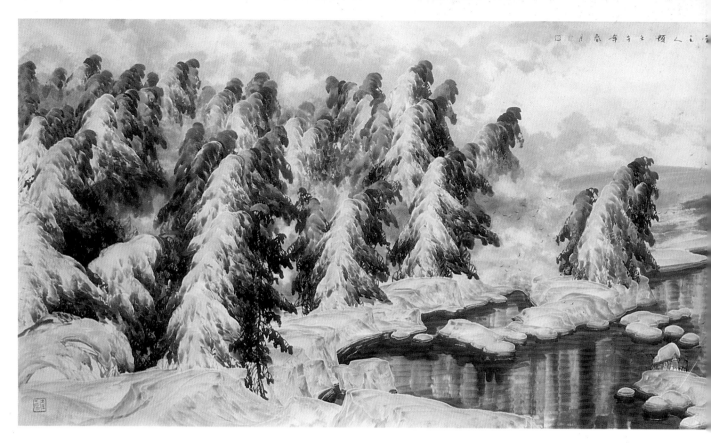

雪霁寒江图

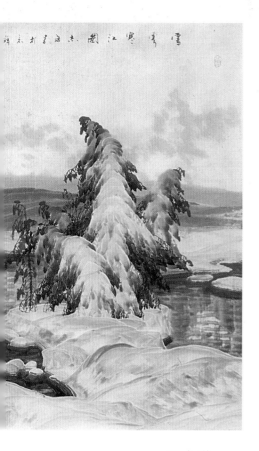

于志学

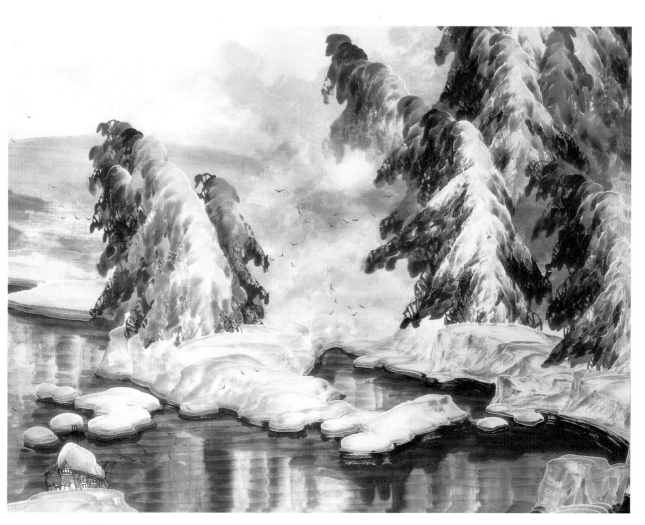

雪霁寒江图（局部）

于志学

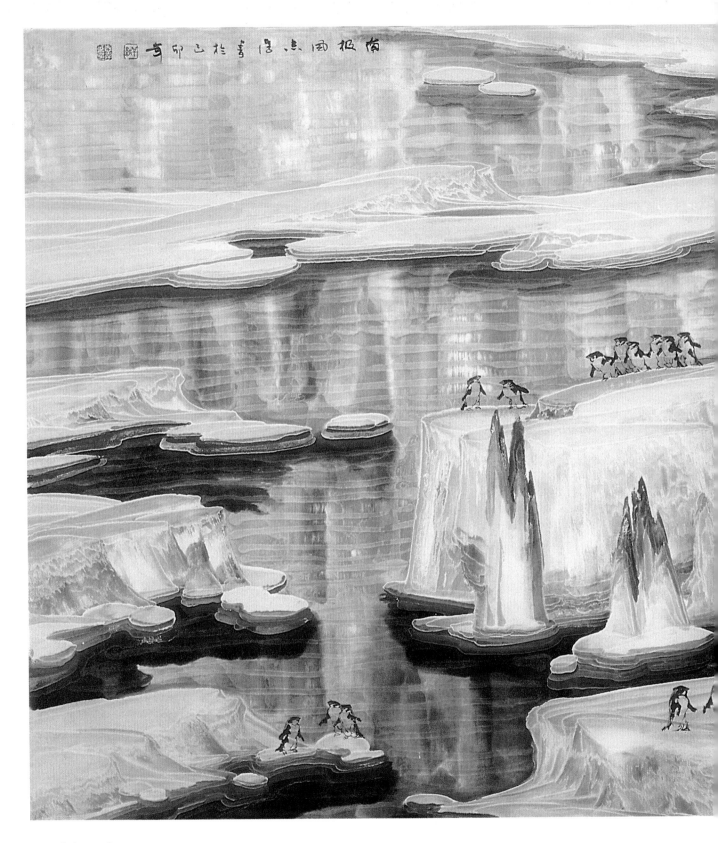

南极风光

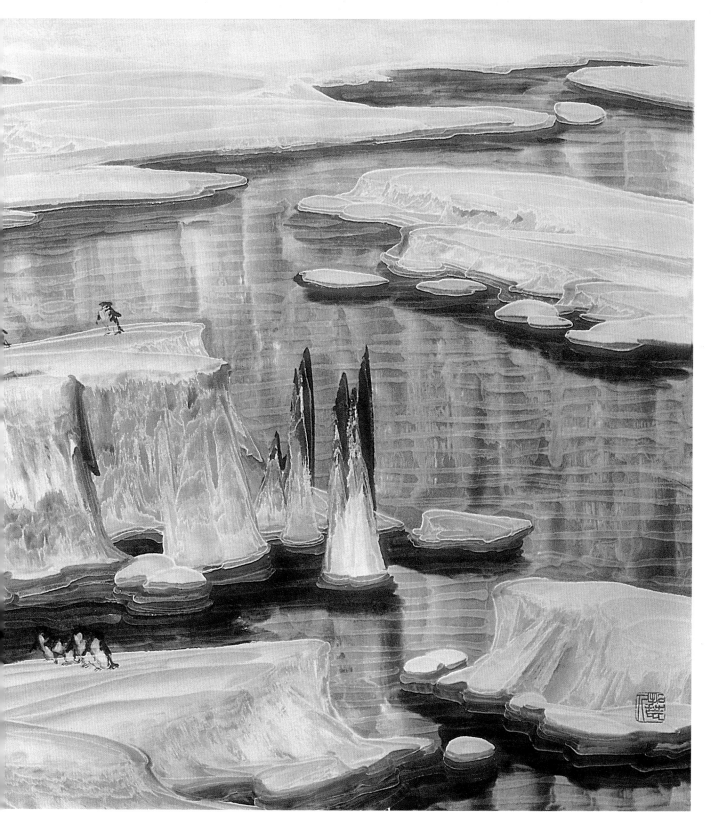

于志学

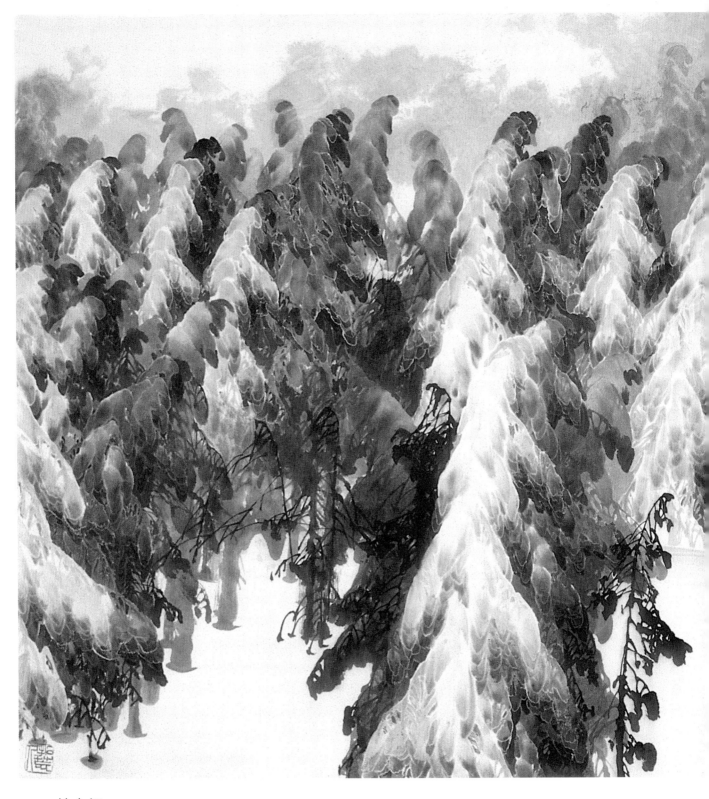

林中行

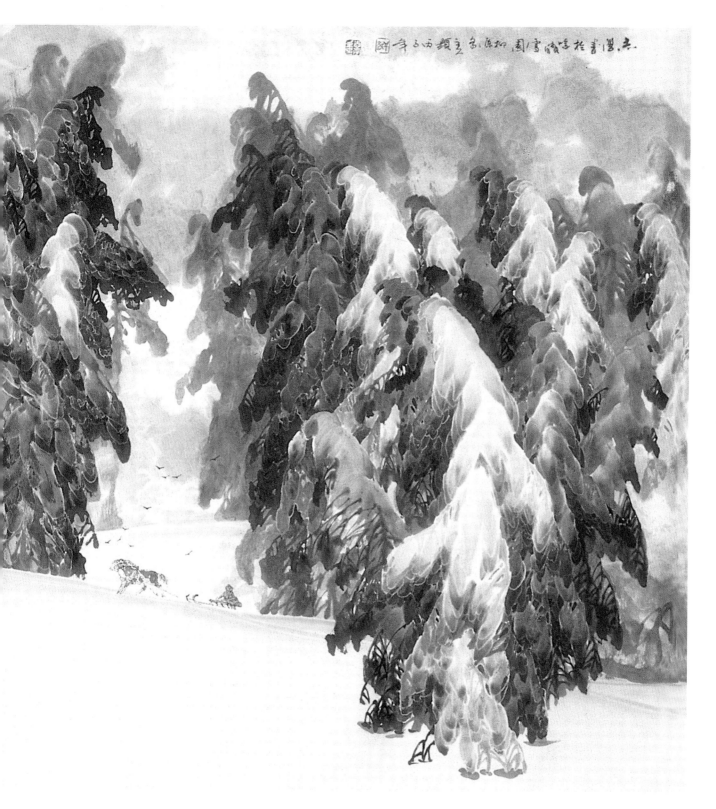

于志学

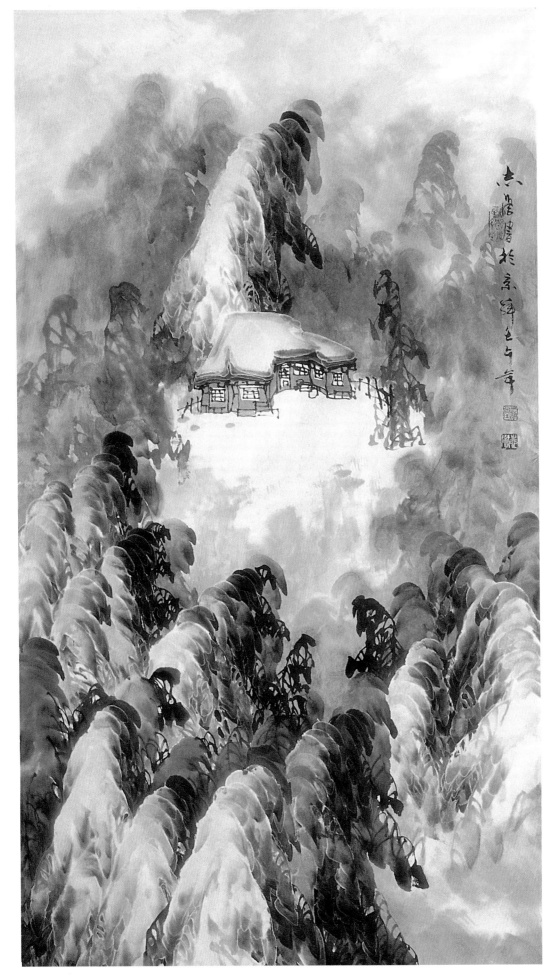

五月雪

志学作画于京津之午年

于志学

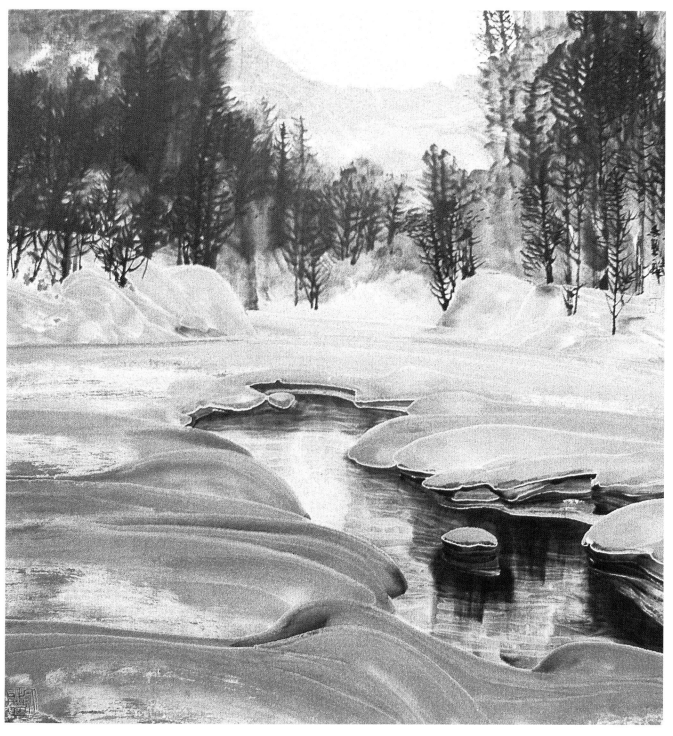

夕阳情 于志学

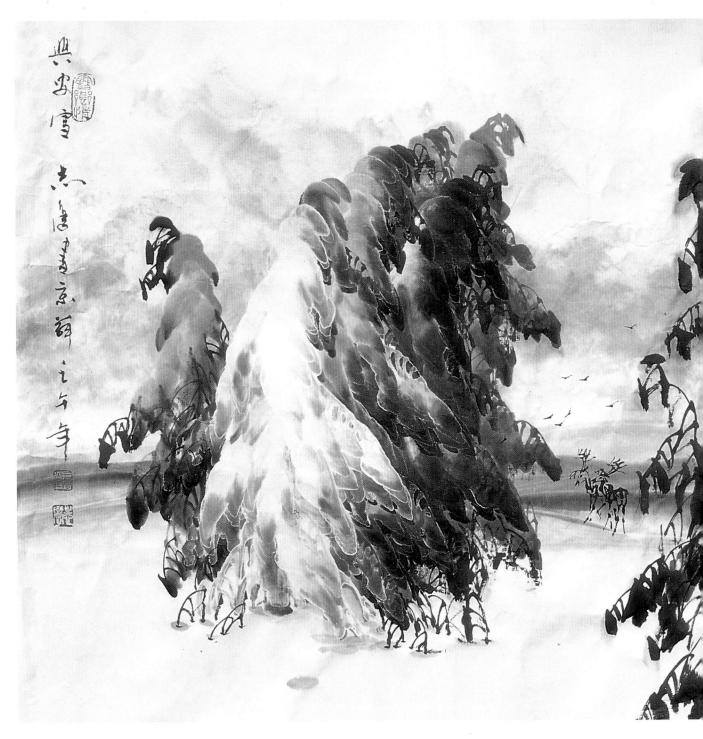

兴安雪

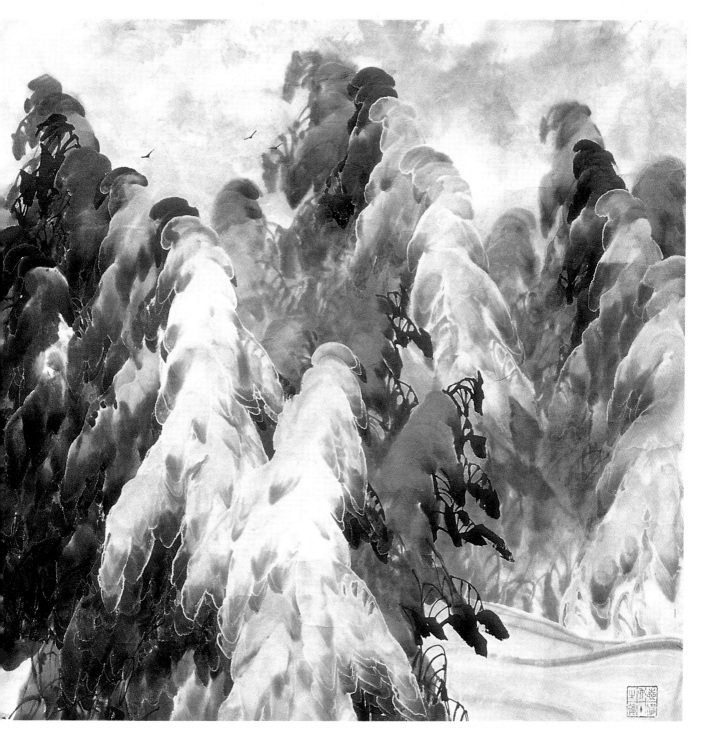

于志学

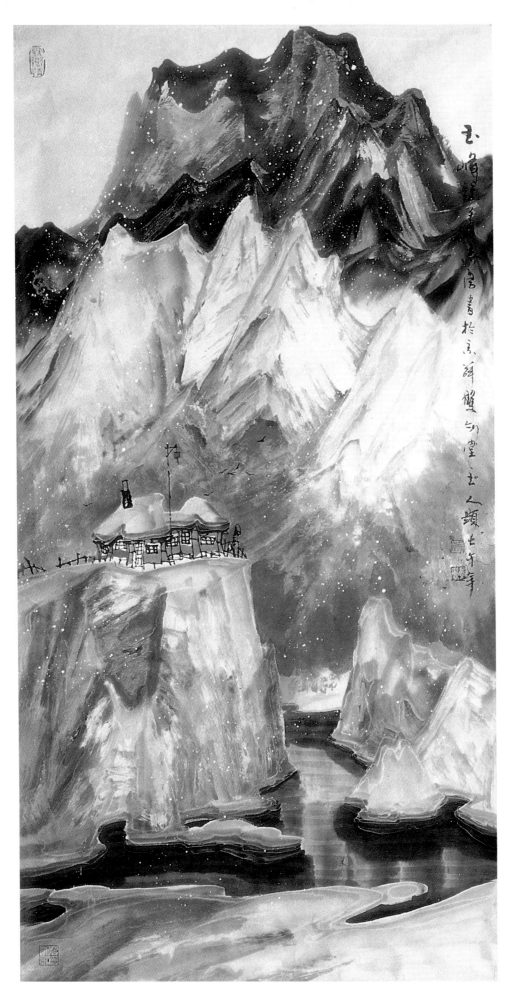

玉屏叠嶂

于志学

于志学

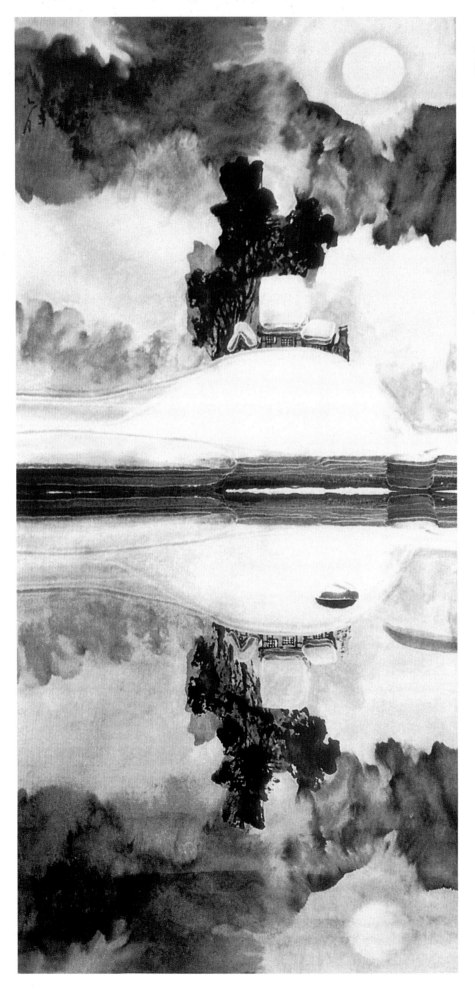

玉境

于志学

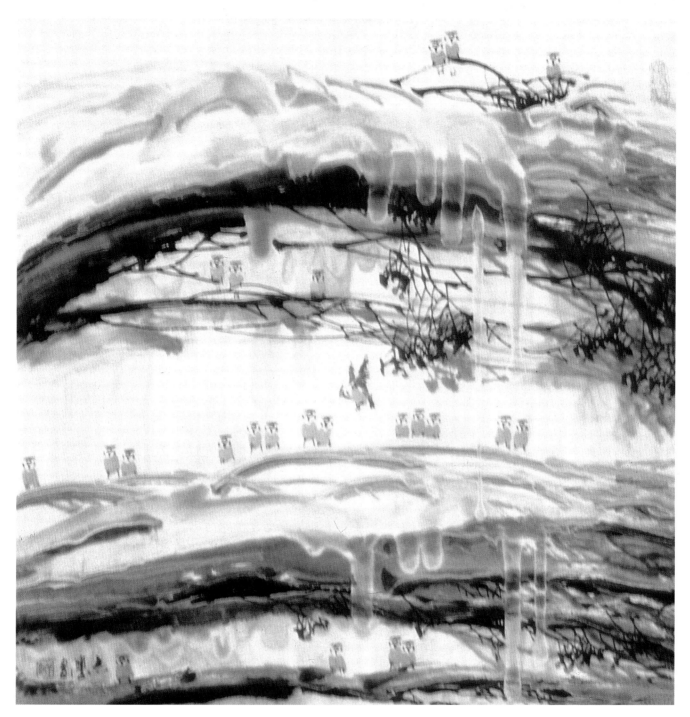

消融　　　　　　　　　　　　　　　　　　　　于志学

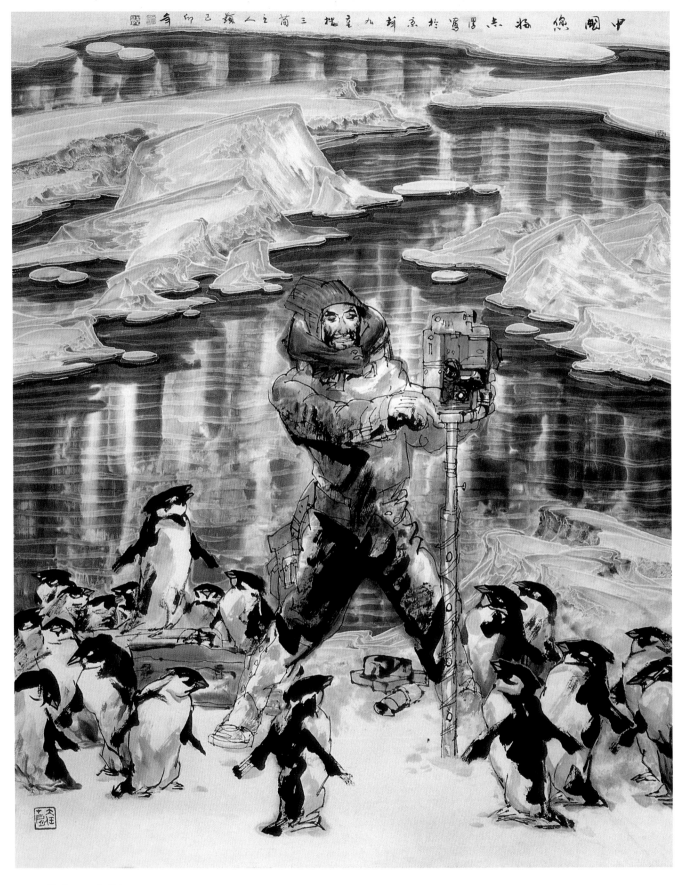

您好，中国

于志学

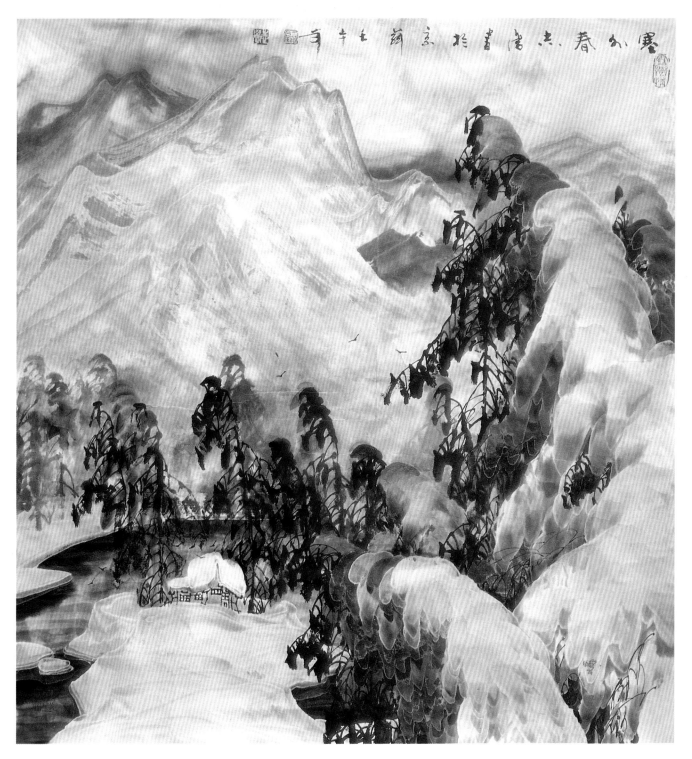

塞外春 于志学

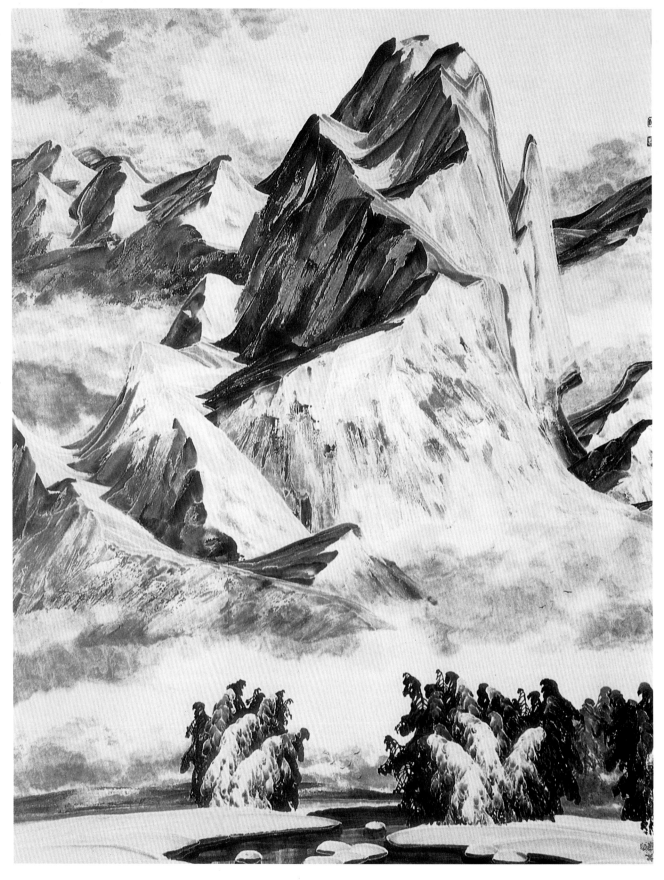

雪山颂　　　　　　　　　　　　　　　　　　　　　　　于志学